BEAUX-ARTS.

QUESTIONS DU JOUR.

DE L'INSTITUT,

DE L'ÉCOLE DES BEAUX-ARTS

ET DES EXPOSITIONS,

PAR

J. R. H. LAZERGES,

Peintre d'histoire,
Chevalier de la Légion-d'Honneur,
Membre de la Société philotechnique.

Prix : 30 Centimes.

PARIS,
LECLERE, LIBRAIRE-ÉDITEUR,
RUE DE VAUGIRARD, 22.
1868.

BEAUX-ARTS.

QUESTIONS DU JOUR.

DE L'INSTITUT,

DE L'ÉCOLE DES BEAUX-ARTS ET DES EXPOSITIONS,

PAR

J. R. H. LAZERGES,

Peintre d'histoire,
Chevalier de la Légion-d'Honneur,
Membre de la Société philotechnique.

PARIS,
LECLERE, LIBRAIRE-ÉDITEUR,
RUE DE VAUGIRARD, 22.
—
1868.

BEAUX-ARTS.

QUESTIONS DU JOUR.

AVANT-PROPOS.

Jamais, à aucune phase de notre civilisation moderne, autant d'idées n'ont été émises, tournées et retournées, affirmées et controversées qu'aujourd'hui. Dans tout et partout, l'homme cherche ce qui est mieux ; quelques-uns au profit de tous, et le plus grand nombre pour son propre compte.

Dans tous les courants d'idées qui s'entre-choquent, les unes larges et pleines d'aspirations généreuses, les autres étroites et égoïstes, les idées sur les beaux-arts tiennent une grande place. C'est que, il ne faut pas l'oublier,

l'art est une puissance à l'aide de laquelle l'homme arrive à la perfection de tout ce qu'il conçoit. L'art est pour l'homme un besoin physique, car nous le voyons sans cesse l'appliquer à toutes les choses usuelles et nécessaires à la vie matérielle. Aussi, malgré les envahissements incessants du positivisme commercial et industriel, l'art restera-t-il toujours une des principales colonnes de l'édifice social, parce qu'il est le principe du beau, du juste et du vrai.

Depuis vingt ans, les beaux-arts ont pris en France un développement immense. Certains esprits voient dans cette extension un signe de progrès ; d'autres y voient un signe de décadence. Nous ne croyons pas plus légitimes les enthousiasmes des premiers que les inquiétudes des seconds ; nous voulons constater seulement qu'il y a abondance de production, et que cette fécondité nous paraît avoir été obtenue au préjudice du grand art.

Rechercher les causes de cet état, qui

ne peut pas être le progrès, mais qui n'est pas une décadence ; étudier avec conscience, sans parti pris, si la nouvelle organisation de l'Ecole des Beaux-Arts est assez puissante pour conjurer le mal, et si l'extension qu'on a donnée aux expositions annuelles des artistes a produit tout le bien qu'on en attendait, nous a paru un travail utile à faire. Nous espérons qu'il pourra intéresser, sinon tout le monde, du moins les hommes sérieux qui ne divisent pas les productions de l'intelligence et du génie humain en œuvres utiles et œuvres inutiles.

Ce travail était, depuis longtemps, fait dans notre esprit; et si nous ne l'avons pas livré à la publicité, c'est qu'à notre avis la réflexion et le temps sont indispensables à toute idée qui s'est proposé le bien pour but. Le moment où M. le Ministre des Beaux-Arts va s'occuper d'étudier les nouveaux réglements pour l'Exposition prochaine, nous ayant paru opportun pour faire connaître notre pensée sur ce qui tou-

che à l'avenir des artistes, sur tout ce qui intéresse l'art, nous avons résolu de ne pas reculer davantage.

Mais, avant d'entrer dans le fond de la question, nous croyons nécessaire, pour en faire bien comprendre toute l'importance, de tracer, aussi rapidement que possible, les principes éternels sur lesquels nous basons les raisonnements qui servent à affirmer nos convictions.

I.

But de l'Art.

L'art a pour but absolu « la recherche du beau dans le vrai. » Simple dans sa définition, il est multiple dans ses applications : c'est un diamant à mille facettes d'où jaillissent des feux différents. Que, pour donner une forme à sa pensée, l'homme prenne le pinceau, le ciseau, la plume ou la lyre, son œuvre doit être toujours l'expression d'une idée ou d'un sentiment. En effet, ce qui distingue entre eux ces divers modes d'expression, ce n'est pas la nature des idées ou des sentiments que l'homme émet, c'est la forme sous laquelle il les exprime; la poétique est toujours la même, l'instrument seul diffère, et le choix de l'instrument n'est que le résultat d'aptitudes spéciales, déterminées

par la conformation physique et physiologique de l'homme, qui le prédisposent et le portent à adopter une forme plutôt qu'une autre pour l'émission de sa pensée.

L'art est tout à la fois personnel et impersonnel ; parce que, d'une part, l'expression artistique est le résultat d'un tempérament, et, d'autre part, parce qu'il reflète toujours l'ambiant des idées, des mœurs, des usages, du milieu dans lequel il se développe.

L'art n'est ni un passe-temps ni une fantaisie ; il est tout à la fois sacerdoce et profession. Appelé à jouer un rôle moral et civilisateur, il doit être cultivé avec foi, dignité et respect ; il doit être symbolique ou *réaliste* (1), mais toujours élevé ; il doit parler au cœur ou à la raison, et dans les deux cas, il doit partir du réel pour monter vers l'idéal sans cesser d'être vrai.

(1) On comprend que par le mot *réaliste* nous ne faisons ici aucune allusion à l'école de peinture désignée sous ce nom.

Faire de l'art pour l'art, en peinture ou en sculpture, n'est pas un but; pas plus qu'en littérature, faire des phrases pour des phrases, en poésie des vers pour des vers, en musique, des accords pour des accords. Il faut à l'art des idées, des sentiments ou des impressions directes de la nature, et c'est à l'artiste, par la puissance de son talent, à les faire pénétrer dans l'âme humaine pour l'élever.

L'art a donc pour but d'émouvoir, d'attendrir ou d'exalter, non-seulement par la forme, mais surtout par le fond; non-seulement par la perfection de l'exécution matérielle, mais surtout par le sujet, l'expression et le sentiment.

II.

De l'Institut et de l'Ecole des Beaux-Arts.

Le programme de l'enseignement est le fondement de toute éducation. Qu'il s'applique à la morale, à la philosophie, à la science ou à l'art, il est essentiel qu'il soit complet, logique et large dans ses applications.

Dans l'art, autant que dans la morale, la philosophie ou la science, l'enseignement a besoin de principes définis; il a des règles fixes et des traditions que le temps et l'expérience ont consacrées. L'enseignement a besoin aussi de s'appuyer sur l'autorité du talent. Le désintéressement des maîtres aussi bien que leur indépendance lui est essentiel.

L'Ecole des Beaux-Arts a été établie sur ces bases. Dirigée, depuis son ori-

gine, par l'Institut, elle a répondu aux vrais besoins, aux justes aspirations ; elle a produit de grands artistes, qui, tout imprégnés de ses leçons, et donnant une complète liberté aux besoins de leur tempérament, ou aux entraînements de leur imagination, ont prouvé, par leurs œuvres, que les principes et les traditions ne sont pas un obstacle aux essors du génie.

Il y a quelques années, S. Exc. M. le Ministre des Beaux-Arts, sans cesse préoccupé du bien, et toujours sympathique aux idées de progrès, conçut la pensée, pour répondre à des besoins peut-être plus apparents que réels, d'introduire des réformes dans l'organisation de l'Ecole des Beaux-Arts et dans son enseignement. Ces réformes reconnues utiles après examen sérieux, furent immédiatement appliquées par l'Administration. Mais, uniquement soucieuse du bien qu'elle avait l'intime conviction de faire, elle ne s'aperçut pas que son premier acte brisait la constitution fondamentale de l'Ecole, en reti-

rant à l'Institut l'enseignement de l'art, possession légitimée par l'autorité des membres de l'Académie et par l'épreuve du temps.

Sans doute, l'Administration des Beaux-Arts, en s'emparant du gouvernement de l'Ecole, a eu bien moins pour but de détruire une institution académique que d'accomplir un progrès. Et la preuve, c'est qu'elle a immédiatement fait appel à l'illustre Compagnie, au talent de ses membres, à leur expérience, à leur dévouement, pour l'aider dans sa nouvelle organisation et atteindre le but que, dans sa généreuse pensée, elle s'était proposé. Alors, pourquoi une révolution dans l'Institut, un bouleversement dans l'Ecole? Tout cela était inutile, puisque l'on a cru devoir replacer les mêmes hommes à la tête de l'enseignement. C'est donc l'influence académique que l'on a voulu combattre?

En effet, quelques esprits inquiets de la stabilité, ne cessaient de répéter à l'Administration des Beaux-Arts que l'enseignement académique était exclu-

sif et anti-progressiste ; que l'art avait besoin de liberté, d'indépendance et d'initiative individuelle ; enfin, qu'il fallait supprimer l'Institut comme ayant fait son temps.

Mais qu'avait donc de si exclusif et de si anti-progressiste l'enseignement académique? Etait-ce parce qu'il enseignait l'étude sévère du dessin et de l'anatomie, base fondamentale de l'instruction artistique? Etait-ce parce qu'il prescrivait l'étude du style et de la composition, — qualités essentielles pour devenir un grand artiste et qui tendent à disparaître de jour en jour ? Etait-ce parce qu'il choisissait de préférence à tous autres, pour sujets de concours, l'Histoire sainte, grecque ou romaine, — sujets héroïques, qui non-seulement se prêtent admirablement aux études scolastiques, mais encore qui, en dehors et bien loin de nos passions modernes, sont plus propres à laisser l'élève tout entier aux inspirations élevées de son imagination? Etait-ce enfin parce que cet enseignement académique, tant

blâmé, recommandait l'étude des vieux maîtres de l'antiquité et de la Renaissance, — étude profonde et indispensable pour se former le goût et apprendre à lire dans ce grand livre infini, sublime et toujours nouveau, la nature?

Non.

On reprochait encore à l'Institut d'abuser de formules théoriques que les élèves ne comprenaient pas toujours; pour être vrai, nous devons déclarer de suite que ce reproche a été mérité quelquefois par certains maîtres, et voici une anecdote à l'appui :

Nous étions encore élève de l'Ecole des Beaux-Arts, et nous suivions régulièrement les cours; vint le mois de professorat de M. Ingres. Il corrigeait tour-à-tour nos études d'après nature et d'après l'antique; après avoir examiné un bon nombre de dessins et avoir prononcé selon son usage quelques formules théoriques, il s'approcha de l'un de nos voisins, dont le travail, très-faible, avait plutôt besoin d'un coup de crayon du maître que de la plus belle

sentence, et lui tint ce langage : « La nature, monsieur ! la simplicité ! la ligne, monsieur ! la ligne, c'est l'esprit ! le dessin, c'est la nature ! confessez-vous avec votre modèle ! etc., etc.... » Et il laissa notre pauvre camarade stupéfié par des formules profondes et vraies, mais auxquelles il n'avait rien compris.

Quel était cet élève ? un de ces jeunes gens refusés à l'Ecole, pour incapacité, et que, par complaisance, les gardiens laissaient entrer lorsqu'il y avait des places vacantes. Précisément le hasard voulut que ce fût à cet élève que l'illustre maître adressât sa harangue.

Que prouve cette anecdote ? que l'enseignement de l'Ecole des Beaux-Arts doit être un enseignement supérieur, destiné à compléter l'instruction reçue par les élèves dans les écoles particulières, et que, pour y être admis, ils devraient subir des examens théoriques et pratiques, démontrant qu'ils sont capables de comprendre le langage des maîtres.

En effet, qu'est-ce que l'Ecole des

Beaux-Arts? c'est une Université des arts, dont l'enseignement ne diffère en rien, comme principe, de l'enseignement littéraire ou scientifique. Les études et les concours de l'Ecole des Beaux-Arts ne sont que des études et des concours d'élèves, pouvant se comparer aux études et concours de latin, de grec, de français, de mathématiques, en usage dans les universités; études spéciales, concours rationnels, qui, par ce fait, excluent toute fantaisie et toute originalité recherchée, puisqu'ils n'ont pour but que de faire l'éducation artistique des jeunes gens qui se consacrent à l'art, afin que par la science qu'ils auront acquise, ils soient à même de bien voir, de bien comprendre, de bien exprimer, et puissent, avec plus de force et de certitude, se livrer à toutes leurs inspirations.

A notre avis, et nous regrettons d'être forcé de le dire, cette transformation n'a produit qu'une désorganisation de l'instruction dans l'Ecole, une grande complication dans le mécanisme du

système inauguré, un fâcheux revirement de dépenses qui pouvaient avoir un plus utile emploi ; les mêmes mécontentements de la part des élèves dans les concours, où l'impartialité des jugements ne leur est pas garantie davantage, car si l'Institut a pu quelquefois commettre des erreurs, ou même, si l'on veut, céder à quelque influence, nous ne pensons pas que les artistes qui le remplacent aujourd'hui dans ses fonctions aient la pensée de se croire plus infaillibles ou plus forts.

Certes, nous ne prétendons pas que l'Académie, plus que toute autre institution humaine, ne soit pas susceptible, au point de vue pratique, d'améliorations ou de réformes ; mais nous avons l'espoir d'avoir fait comprendre qu'en fait d'influence et d'autorité dans l'art, l'Institut offre toutes les garanties de talent, d'indépendance et de dévoûment que réclame l'enseignement, parce qu'il est le conservateur des grandes traditions et le représentant *officiel* de l'art français.

1***

III.

Des Expositions des Beaux-Arts.

Les Expositions des Beaux-Arts ont été, depuis leur création, l'objet de la sollicitude de tous les gouvernements : elles occupent une place importante dans les productions de l'activité humaine ; elles sont un besoin pour l'esprit, une nécessité pour nos mœurs et une cause de progrès social et industriel.

L'organisation des expositions artistiques a bien souvent changé de forme ; d'abord académiques à leur origine, elles sont devenues successivement protectorales, indépendantes, nationales, puis enfin administrées par l'Etat sous la direction de la Surintendance des Beaux-Arts.

Les expositions, très-rares d'abord,

sont devenues triennales, puis quinquennales, puis annuelles, bis-annuelles, et définitivement annuelles sur la demande générale des artistes.

Ces expositions annuelles, tant réclamées, et que l'Empereur n'a accordées que pour donner une nouvelle preuve de sa constante sollicitude, sont devenues le spectacle le plus attristant de l'incohérence qui règne dans l'art, et parmi les artistes. M. le Surintendant, lui-même, toujours préoccupé d'améliorer, accueillant avec sa bienveillance accoutumée toutes les réclamations, cherchant à y faire droit autant que la justice et la raison le lui permettent, voit sans cesse ses efforts produire des effets contraires à son attente. Que d'essais n'a-t-il pas tentés, toujours dans un but de progrès, toujours dans un intérêt général? Que de combinaisons nouvelles l'administration n'a-t-elle pas étudiées pour donner satisfaction à tous les droits et à tous les besoins! Et tout cela, le plus souvent pour arriver à quoi? à déplacer les mécon-

tentements, à augmenter les exigences, à paralyser son action et son initiative, en un mot à faire de l'administration au jour le jour sans principe arrêté, de peur de faire du despotisme, sans but déterminé, de peur de faire de l'arbitraire.

Les expositions, telles qu'elles sont organisées aujourd'hui, ne peuvent engendrer rien d'absolument bon, ni rien d'absolument mauvais : en un mot, elles ne sont d'aucune utilité pour le véritable progrès de l'art, lequel, pour s'accomplir, n'aurait pas besoin de ces exhibitions à peine profitables aux artistes, qui n'en retirent le plus souvent qu'ennuis et dépenses.

Autrefois les artistes étaient groupés en écoles. Il y avait l'école des dessinateurs, des coloristes et des réalistes, ou pour mieux dire, des naturalistes : chacune de ces écoles avait son drapeau. Elles portaient, haut et ferme, la bannière de leur chef, et dans toutes leurs luttes artistiques qui avaient toujours pour but la recherche du beau et du

grand, la gloire du maître et le triomphe de l'école étaient le triomphe et la gloire de tous.

Les artistes modernes n'ont point d'école, point de chef, point de drapeau: chacun sa petite chapelle et son petit autel; leurs luttes artistiques et leurs triomphes ne s'étendent pas au-delà du rayon de leur personnalité : « Chacun pour soi, et Dieu.... pour personne, » voilà leur devise. Est-ce à dire que les artistes modernes manquent de cœur, de générosité ou d'enthousiasme? Non. Ils croient seulement, dans leur naïf orgueil, qu'il est plus grand de ne relever que de soi, et que dans leurs œuvres ils sont tout à la fois effet et cause. On comprendra donc facilement que devant une aussi complète indifférence pour tout ce qui est esprit d'école et de corporation, les expositions ne puissent être que des bazars ou souvent le grotesque coudoie le sublime, lorsqu'il ne l'écrase pas de son succès bruyant.

En effet, quel a été le but des pre-

mières expositions? créer un concours d'émulation artistique, un moyen d'élever le niveau de l'art. En donnant aux artistes l'occasion d'essayer leurs forces dans ce réel concours, on leur donnait aussi le moyen de prendre place au rang des grands maîtres.

Ces expositions étaient tout académiques ; elles étaient faites au nom du Souverain offrant dans son palais une généreuse hospitalité aux arts qu'il honorait et qu'il considérait comme une des grandes gloires de la nation ; il conviait, gratuitement, le public à ces fêtes de l'art, pour partager les jouissances morales et intellectuelles qu'il y goûtait lui-même. Enfin, ces expositions étant faites sans aucune préoccupation mercantile et industrielle, le succès et le triomphe des œuvres acclamées excitaient seuls le zèle et l'enthousiasme des artistes.

Sans doute personne n'osera dire que nos expositions n'ont pas encore le même noble but ; mais personne n'osera contester, non plus, que l'art est ense-

veli sous les aspirations vénales et les efforts insensés des artistes pour obtenir des succès de mode.

On pourrait même bien le considérer comme mort, si quelques hommes courageux, chez lesquels la foi vit encore, n'élevaient leur voix pour protester, de toute l'énergie de leurs convictions, contre cet envahissement du positivisme et de l'excentricité.

Nos expositions n'auront-elles donc pas d'autre résultat que d'aider au développement du mauvais goût et à l'augmentation de la production ? n'auront-elles donc d'autre résultat que d'encourager de fausses vocations et de faire naître des ambitions exagérées? Grâce à une indulgence coupable dans les admissions au Salon, comme aussi dans les récompenses qu'on décerne trop facilement à des œuvres faibles, on crée des parasites bons seulement à dépraver le goût et à lasser la patience du public condamné tous les ans à passer la revue de ces déplorables médiocrités.

Mais de quoi peut-on se plaindre, nous dira-t-on. N'est-ce pas un jury nommé à l'élection par tous les artistes exposants, qui décide, sans appel, des admissions, des refus et des récompenses? et, par le fait de son origine libérale, ce jury n'a-t-il pas toute l'indépendance que donne un suffrage libre et volontaire? Sans doute; mais pas plus que l'ancien jury académique, ce jury, issu du suffrage universel, n'a le don de l'infaillibilité. A toute œuvre humaine, l'imperfection est inhérente; et ce qu'on a seulement le droit de lui demander, c'est d'être le moins imparfaite possible.

Le suffrage universel, dans le domaine des arts, est tout-à-fait inutile, parce que, appelé à juger des œuvres qui sont du domaine du sentiment dont les auteurs sont seuls responsables, il n'offre aucune des garanties qu'on lui suppose; il produit même très-souvent des résultats contraires à toute attente; ainsi, pour ne parler que de l'exercice du droit électoral pour la nomination

d'un jury quelconque, celui de l'exposition, par exemple, voici un fait qui va démontrer comment on procède.

Cette année, au mois de mars, dans un des comités électoraux artistiques, soixante artistes étaient réunis pour voter une liste préparatoire des membres qui devaient composer le jury de l'exposition annuelle; dès que le bureau fut constitué, M. le Président, prenant la parole, proposa à l'Assemblée de mettre aux voix une motion qui avait pour but d'exclure, d'une manière absolue, tous les noms des artistes qui avaient déjà fait partie des jurys précédents; un des membres fit observer que cette proposition était non-seulement un attentat à la liberté du vote, mais encore une atteinte à la dignité et à la loyauté des artistes qui, en acceptant les fonctions de juré, avaient plutôt obéi à une pensée de dévoûment qu'à un sentiment de vanité flattée. La motion fut néanmoins mise aux voix et adoptée par 55 membres contre 5. L'Assemblée passa au vote des candidats:

chaque membre fit sa liste en toute liberté ; on vota ; on dépouilla le scrutin, et la liste qui en sortit contenait tous les noms des artistes, anciens membres du jury, qu'on avait voulu exclure.

Un semblable résultat n'a pas besoin de commentaires.

S'agit-il maintenant de faire décerner un prix d'honneur par le suffrage universel des artistes exposants? Nous n'avons qu'à nous rappeler l'histoire mémorable de 1866, où, après plusieurs votes successifs, la médaille d'honneur ne put être décernée faute de majorité absolue.

Nous le répétons avec une ferme conviction : le suffrage universel dans le domaine des arts est tout-à-fait inutile et impraticable. Osons dire toute la vérité : appliquer le suffrage universel au jugement des œuvres de la pensée et du sentiment, c'est donner au mandat du jury une importance et un droit qu'il ne peut avoir, attendu que ses fonctions n'ont pas pour mission de juger la portée philosophique ou sociale d'une œuvre, ni la tendance du système ou du

procédé matériel que l'artiste a jugé à propos d'employer pour l'expression de sa pensée; car, c'est ici qu'existent la véritable indépendance et la légitime liberté, droits inattaquables et devant lesquels les juges ont le devoir de s'incliner. Le rôle du jury est plus simple; il se borne seulement, pour les admissions aux expositions, à juger si l'œuvre soumise à son examen contient les qualités qui démontrent que l'artiste a fait des études de peintre, de sculpteur ou d'architecte. On comprendra facilement que le jury, réduit à ces fonctions, qui sont les seules de son ressort, n'a pas besoin de relever du suffrage universel des artistes.

On a beaucoup crié contre l'Institut, alors que sous le dernier règne il était exclusivement chargé des fonctions de jury pour les Expositions des Beaux-Arts. Il est vrai, et nous n'hésitons pas à le déclarer tout de suite, qu'il y eut à cette époque des faits graves, des exclusions regrettables, qui portèrent atteinte sinon à la dignité et au véri-

table talent, du moins à l'indépendance d'idées de quelques artistes, tels qu'Eugène Delacroix, Diaz, Théodore Rousseau, Robert Fleury, Dupré, Préault, Maindron, etc..., tous artistes sincères et très-convaincus, mais auxquels on reprochait de trop chercher leur voie en dehors des régions élevées de l'idéal. Aussi, par quelles vociférations ridicules n'accueillit-on pas ces erreurs ou ces partis pris! Mais quels étaient les coryphées dans ces clameurs bruyantes et hostiles? les victimes? non, car ces *refusés* avaient eu le bon sens de se renfermer dans une honorable dignité; mais des ignorants et des impuissants, n'ayant d'artiste que le nom, qui, s'abritant sous le manteau des maîtres expulsés par le jury académique (1), vouaient à la réprobation de leurs confrères ce

(1) Nous n'oserions pas affirmer que les auteurs véritables d'une bonne partie de ces exclusions ne fussent pas les membres du jury que l'administration adjoignait aux juges naturels.

jury qui n'avait peut-être obéi qu'à des antipathies de métier plutôt qu'à l'absolutisme de principes théoriques. Cependant, pour être vrai jusqu'au bout, nous devons ajouter que ces antipathies ne furent pas si profondes, que, peu d'années après, elles n'aient fait place à un véritable hommage rendu au talent, lorsque l'Institut admit dans sa compagnie Eugène Delacroix et Robert Fleury, deux grands artistes, dont l'élection fut une de ses gloires.

L'Institut a donc inutilement été remplacé par un jury relevant du suffrage universel. Car celui-ci n'offre pas plus de garanties d'infaillibilité que l'illustre compagnie, et il a, au contraire, pour grave inconvénient de rendre ce jury juge et partie dans sa propre cause; il le place même entre sa conscience et son intérêt, lorsqu'il s'agit de récompenses à décerner ou de choix à faire entre des œuvres diverses proposées au concours; tandis qu'avec l'Institut, qui est le *summum* pour l'artiste, l'indépendance est complète.

Ajoutons que les mêmes cris d'indignation et de malédiction se font entendre contre le jury élu par le suffrage universel des artistes.

Devant ces antagonismes et ces incohérences résultant, soit d'un principe libéral généreusement inspiré, mais mal appliqué, soit d'un principe autoritaire mal défini, nous constatons qu'il y a eu presque toujours despotisme ou arbitraire, malgré toutes les bonnes intentions, d'ailleurs, de n'être que juste et vrai ; or, nous n'hésitons pas à le déclarer ; en fait de despotisme artistique nous préférons le despotisme d'un seul au despotisme de tous. Dans le premier cas, la responsabilité reposant sur quelqu'un, corps officiel ou individu, ce corps officiel ou cet individu a tout intérêt à faire le mieux possible, ne fût-ce que pour son honneur et le maintien du prestige de son autorité ; dans le second cas, la responsabilité reposant sur tout le monde, elle n'incombe à personne, car monsieur tout le monde est un personnage irresponsable qu'on ne peut jamais saisir.

Témoin de toutes les modifications que le ministère des Beaux-Arts, spontanément, et sur la demande des artistes, a introduites dans l'organisation des expositions artistiques, aussi bien que dans les réglements qui les régissent ; après avoir tenu compte de toutes les difficultés, quelquefois imprévues, qui entravent souvent l'exécution de ces réglements, nous avons conclu que le moment était venu de réorganiser la république des arts. Il lui faut des bases plus stables, des principes définis, dont l'autorité et la légitimité ne puissent être contestées par le bon sens et surtout la bonne foi.

Nous croyons donc qu'il est de toute nécessité que S. Exc. M. le Ministre des Beaux-Arts prenne une résolution prompte et radicale, autant dans l'intérêt de l'enseignement à l'Ecole des Beaux-Arts, que dans l'intérêt des expositions annuelles des artistes. Nous pensons que noblesse oblige, et qu'après avoir donné mille preuves de dévoûment à l'art et aux artistes, M. le

Ministre ne laissera pas son œuvre inachevée.

Nous ne prétendons nullement tracer d'une manière absolue la marche que devra suivre l'administration des Beaux-Arts à l'égard de la réorganisation générale que nous réclamons ; mais nous croyons devoir indiquer les points principaux sur lesquels nous désirons attirer plus particulièrement son attention.

1° A l'égard de l'Ecole des Beaux-Arts, nous croyons qu'il est indispensable, comme principe, de rétablir l'autorité de l'Institut dans l'enseignement, ou de rayer du tableau des professeurs de cette grande Ecole tous les membres de l'Académie. En effet, lorsqu'on refuse à l'Institut, comme corps officiel, une saine influence dans la direction des études, il ne nous paraît ni logique ni digne de reconnaître cette même influence, individuellement, aux artistes académiciens ;

2° En ce qui touche les expositions des Beaux-Arts, nous croyons qu'il y aurait avantage, pour le véritable progrès de l'art, à ce que l'Etat n'organisât que des expositions triennales, gratuites, faites au nom de l'Empereur et administrées par M. le Surintendant des Beaux-Arts; ces expositions étant exclusivement faites au point de vue de l'art, tous les artistes, sans exception, seraient soumis au jury composé de l'Institut, seul juge, sans adjonction de commission administrative;

3° Laisser à l'initiative des artistes l'organisation des expositions annuelles, payantes, dont le produit étant la propriété collective, servira de base à une vaste association, ayant pour but de créer une banque artistique et une caisse de retraites (1).

(1) Nous nous proposons de publier très-prochainement le plan de cette association avec tous les détails nécessaires.

Voilà notre pensée sur l'Ecole des Beaux-Arts et sur les expositions artistiques ; elle est le résultat de nos observations et de notre expérience ; nous avons une foi entière dans le remède que nous proposons ; mais quand bien même notre solution n'apparaîtrait pas suffisamment concluante à tous les esprits, nous nous estimerions largement payés de nos peines, si elle servait seulement à appeler sur cette importante question l'attention de tous les artistes et des hommes qui, aimant l'art, lui consacrent leur fortune et leur dévouement.

Si nous voulons inaugurer, non le règne de la justice absolue, qui n'appartient qu'à Dieu, mais celui de la justice relative qui est la justice de l'humanité, ne plaçons jamais l'homme, même le meilleur parmi les bons, entre sa conscience et son intérêt; choisissons des hommes qui, par leur mérite reconnu, et leur indépendance sociale, n'aient plus qu'une seule ambition, la gloire du bien.

PUBLICATIONS DE LECLERE FILS.

Molière. Collection complète des gravures de Moreau jeune. Cette charmante suite est destinée à illustrer toutes les belles éditions de Molière in-8. 33 figures et 1 portrait.................................... 40 fr.

Voyages de Gulliver, 2 vol en 4 parties; réimpression de P. Didot aîné, papier de fil, figures de Lefévre. Tiré à 150 exemplaires. (Épuisé).................... 40 fr.

Souvenirs et Regrets d'un vieil amateur dramatique, ou Lettres d'un oncle à son neveu, sur l'ancien Théâtre-Français, depuis Bellecourt, Lekain, Brifart, etc. Magnifique volume imprimé sur papier de fil, illustré de 49 costumes représentant en pied chacun des personnages dans les rôles où ils ont excellé. 1 vol. in-8, figures coloriées rehaussées or et argent......... 20 fr.

Les Conteurs français, 7 jolis volumes illustrés de 130 figures en tête de chaque conte, et gravées si gracieusement par Duplessis Berthault.
 (Chaque série se vend séparément.)
 1re série : La Fontaine, contes, 2 vol. 40 fr.
 2e série : Conteurs français, Vergier, Grégourt, Dorat, François de Neufchâteau, Voltaire, etc., 2 vol 40 fr.
 3e série : Voltaire, 2 vol.......................... 40 fr.
 4e série : Le Fond du Sac, précédé du conte Point de Lendemain, fig. de Saint-Aubin, 1 vol...... 20 fr.

Voltaire. Collection de gravures, 1re suite, composée de 108 planches, exécutées d'après les dessins de Moreau, pour l'édition de Beaumarchais.................. 40 fr.
 (Chaque partie se vend séparément.)

Album de 90 blasons des archives généalogiques et historiques de la noblesse de France, par Lainé. 1 vol. in-8 de 90 feuilles 20 fr.

La Fontaine. Amours de Pschyché et de Cupidon, suivies d'Adonis, poëme; réimpression de Pierre Didot, tirée à 180 exemplaires sur très-beau papier vélin et illustrée des charmantes figures de Moreau. 2 vol. in-12... 30 fr.

Daphnis et Chloé, ou les Pastorales de Longus, traduites du grec par Amiot; nouvelle édition, revue, corrigée et complétée par M. Ch. Giraud, de l'Institut, 1 vol. in-8, papier de fil............................. 10 fr.

ORLÉANS. — IMPRIMERIE D'ÉMILE PUGET ET Cie.

www.ingramcontent.com/pod-product-compliance
Lightning Source LLC
Chambersburg PA
CBHW030121230526
45469CB00005B/1744